ÉMILE BERGERAT

# LE SALON DE 1892

(Champs-Elysées)

≈ FIGARO ≈

TIRÉ A CENT EXEMPLAIRES

PARIS
PAUL OLLENDORFF, ÉDITEUR
28bis, RUE RICHELIEU, 28bis

1892

LE

# SALON DE 1892

(Champs-Élysées)

*Ce Salon, intrépidement indépendant et pour lequel je me suis obstiné à ne tenir compte d'aucune recommandation, fût-ce de la plus intimidante, m'a été commandé par* Le Figaro. *Il a paru dans ce journal et il y a déchaîné de telles rages que le commerce de la toile peinte en a été troublé pendant un mois. C'est par là qu'il offre quelque intérêt peut-être; et voilà pourquoi je le publie.*

ÉMILE BERGERAT.

*Juin 1892.*

ÉMILE BERGERAT

# LE
# SALON DE 1892
## (Champs-Elysées)

### FIGARO

TIRÉ A CENT EXEMPLAIRES

PARIS
PAUL OLLENDORFF, ÉDITEUR
28bis, RUE RICHELIEU, 28bis
—
1892

# LE
# SALON DE 1892
## (Champs-Élysées)

## CHAPITRE PREMIER

### PRÉLIMINAIRES

*29 Avril 1892.*

J'en sors. La peinture n'est plus un art, c'est un vice!

La peinture est le piano des hommes.

Vice d'oisifs et d'embêtés. Quand on ne sait plus que faire des dix doigts chargés de bagues qu'on a aux mains, — car ceux des pieds sont fort heureusement ankylosés, — on loue un atelier et... on peint. Il vaudrait mieux, et

franchement, jouer du tambour en chambre. Mais ils disent que c'est moins amusant ?

Ah ! pas pour la critique !

Imaginez ceci : un Aristarque musical obligé d'ouïr toutes les gammes, exercices de passage du pouce et études de méthodes que pendant un an, en Europe, les pianistes des deux sexes exécutent sur l'ivoire et l'ébène des instruments dont Erard dispute à Pleyel l'effroyable spécialité, et de les ouïr, non pas successivement, mais ENSEMBLE ET A LA FOIS, en l'horreur grandiose d'un concert infernal, sous la voûte d'un palais de cristal sonore. Puis, cet Aristarque imaginé, concevez sa misère, lorsqu'il lui faudra décider sans erreur quels sont les Liszt et les Rubinstein de cette cacophonie de Jugement dernier.

Voilà pourtant ce qu'on nous demande. Ah ça ! mais est-ce que nos yeux sont plus surhumains que nos oreilles ?

Nous avons en 1892, rien que dans les salles d'oléographie des seuls Champs-Elysées, douze cent soixante-quatre concertants et virtuoses du ton, exécutant pêle-mêle dix-sept cent quatorze variations chromatiques sur des thèmes connus de feu Cabanel, et des maëstri Jules Lefebvre, Gérôme, Bonnat et Jean-Paul Laurens. Or il retourne de les juger. Que dis-je! Nous devons démêler dans le tumulte ceux qui se distinguent par un toucher personnel, une frénésie propre, un cri inconnu, et qui nous promettent à leur tour un maëstro suivi d'une queue casserolante d'élèves innumérables!... Voilà la responsabilité, voilà le rôle de critique, voilà le plaisir, mesdames!

Hier, je gravissais, pénible, l'escalier dantesque qui conduit au concert d'huile, sabbat des douze cent soixante-quatre diables à la queue grasse, et sans chef d'orchestre, lorsque je me croisai avec M. Léon Bonnat. Il venait de ver-

nir lui-même ce beau portrait d'Ernest Renan, — qui est l'un des clous d'or du Salon, — et il tenait encore à la main sa large brosse plate, luisante de résine. Le rusé Pyrénéen me regardait monter et il me sourit sournoisement. Oh! si je le compris, ce sourire!... — « Pauvre ami, signifiait-il, c'est encore vous! Quel métier allez-vous faire, une fois de plus, la quinzième au moins? A quoi cela sert-il, la critique?... »

Et je vis que ma férule passait. Je la renfonçai décemment dans ma poche.

Non, maître Léon Bonnat, la critique ne sert à rien. Mais à quoi sert la peinture?

Aux jours où nous vivons, jours étranges, où, sous couleur d'égalité démocratique, on nivelle tout, hommes et choses, à une mesure moyenne, inoffensive et consolante, qu'importent les dons intellectuels de l'art et de quel intérêt social peut être leur exception? Vous avez, vous et les autres profes-

seurs de *ce qui ne s'enseigne pas*, déchaîné sur nous douze cent soixante-quatre oisifs amateurs et ce n'est ni peu, ni beaucoup, quoi qu'on en dise, puisqu'en Europe tous ceux qui s'embêtent peignent pour se distraire. Vous n'en avez réservé que ce nombre sous de vagues prétextes de dessin, de composition et de talent, mais, à justice égale, vous pouviez en recevoir cinquante mille, ni meilleurs, ni pires, et encourager de la sorte l'une des « industries », qui ont baptisé le palais de verre où on les étale, et la dernière débauche d'une vieille société agonisante.

Hélas! que d'huile, que d'eau, que de colle, que de cire et que de pastels aussi! Mais le voilà, vous dis-je, le péché nouveau réclamé par les sataniques. Baudelaire l'avait pressenti. La peinture est une fleur du mal.

Que dire de ceux qui la cultivent en serre, de ces tulipiers de Harlem criminels, et vous en êtes, Léon Bonnat,

je vous accuse! — par les soins desquels la passion mauvaise est propagée et enseignée? Sous quelles imprécations la critique reconduira-t-elle ce Jules Lefebvre qui, à lui seul, produit en un an, au Salon, cent soixante-cinq élèves et corrompt autant d'innocences bourgeoises des deux mondes? De quel anathème accabler la mémoire de ce Cabanel qui, par ces temps de phylloxéra, arrache cent huit paires de bras à l'agriculture? On n'ose pas parler de ce William Bouguereau, tant il est convaincu que l'art s'inocule et que la gloire se transmet; mais il a dévoyé quatre-vingt-neuf chefs de rayons de talent auxquels la nature indiquait clairement du doigt l'un de nos grands magasins. Gérôme doit à la France, pour ces douze mois seulement, quatre-vingt-trois colons évidents, détournés par lui de leurs devoirs. Tony Robert-Fleury a sur la conscience quatre-vingt-trois « trop beaux pour rien

faire ». Jean-Paul Laurens travaille, dit-on, pour les cloîtres et il promet soixante-quatre désabusés aux Chartreuses, car on se repent quelquefois. Benjamin Constant est complice de soixante-dix dérèglements des deux sexes, et, quant à vous, Léon Bonnat, vous dépravâtes, si mes relevés sont exacts, soixante-treize jeunesses, sans vocation définie, et qui croient devenir des Carrache, ne pouvant être des Caran d'Ache.

Ainsi c'est à vous et à quelques autres que Paris est redevable de cet effrayant libertinage et du nombre grandissant d'ateliers qui luisent au front de ses habitacles et reflètent le couchant de la race! Vous nous flanquez encore dans les jambes dix-sept cent quatorze tartouilles, parmi lesquelles quatorze peut-être, et parce que l'année est assez bonne, méritent le titre de tableaux, et vous nous portez le défi public de nous y reconnaître?...

C'est bien. On va s'y mettre.

Mais apprenez déjà ceci, qui est assez grave, ce me semble. La France est en train de perdre, après tant d'autres suprématies, celle de la peinture dont elle était si justement fière, au temps où les maîtres étaient rares et ne faisaient pas tant d'élèves. La bataille, offerte sur le terrain de la quantité, devient aléatoire au moins, et trois cent cinquante étrangers l'ont acceptée cette fois qui, sur celui de la qualité même, n'ont déjà plus à battre en retraite. Où est le temps où Sargent représentait à lui seul l'Amérique dans le Salon de Paris, et sous l'égide de Carolus encore? Aujourd'hui, ils sont soixante-quatorze yankees, et je vous réponds qu'ils se tiennent.

Oh! comme elle va, l'Amérique! Miséricorde!

L'Angleterre est représentée par quarante-cinq exposants, dont quelques-uns décrocheront la médaille, vous pouvez en être certains.

Le petit peuple belge figure sur les cimaises pour trente-trois toiles, et l'empire allemand pour dix-neuf.

Il n'est pas jusqu'à l'Orient endormi qui ne s'éveille aux cloches que nos maîtres sonnent à la porte de leurs ateliers, et le Salon de 1892 exhibe cinq Turcs!...

Ah! mon Dieu, des Turcs à présent!

Et si vous ajoutez à cela que cent cinquante-deux femmes, dont cinquante-deux étrangères, ont envahi le Palais de cristal et menacent de doubler de nombre l'année prochaine, vous direz peut-être avec moi que la peinture n'est plus un art, mais un vice, et que le devoir des critiques est tracé..... par le patriotisme même.

# CHAPITRE II

## TABLEAU SYNOPTIQUE

*30 avril 1892.*

Le Salon de 1892 ne donne pas un maître à l'Ecole française. C'est à peine s'il peut enrichir le Musée du Luxembourg de quelques toiles honorables et propres à témoigner des bons résultats de notre enseignement d'art national. En dépit d'une protection libérale, certes! mais encore plus stérile, où la République use en récompenses et encouragements toute sa bonne volonté démocratique, la nature continue à se montrer avare d'artistes et elle n'en fournit à notre race que son contingent

ordinaire. Il faudra renoncer à forcer sa fécondité. On obtient des poulets par la couveuse artificielle, mais décidément on n'obtient pas des peintres par les ateliers officiels.

Je veux bien croire, si l'on veut, que l'ingérence de l'Etat dans les arts plastiques est utile à leur popularisation, qu'elle ajoute une classe de plus à l'école de l'instituteur laïque et obligatoire, la classe de la langue graphique, et je trouve excellent, progressiste, humanitaire que le dessin devienne ainsi un moyen d'expression général et une ressource d'entente ; mais nous sommes au Salon, c'est-à-dire à la fête annuelle du génie. Il y a ici réunion de l'élite intellectuelle et de l'aristocratie artistique d'un peuple qui guide tous les autres sur les routes du Beau. Or, il faut bien le reconnaître, le guide piétine sur place et même, s'il faut s'en rapporter au renseignement reçu de cette dernière exposition, il s'est déjà laissé

rejoindre à l'avant-garde par quelques-uns de ceux qui hier encore ne le suivaient qu'en haletant. Allons-nous perdre encore la suprématie de la peinture et ne nous restera-t-il que celle des Lettres ?

Le Salon de 1892 atteste des efforts énergiques des étrangers pour nous arracher le sceptre des arts. C'est sa dominante. Est-il anti-patriotique d'avouer que ma critique reste un peu inquiète d'avoir lu tant de noms anglais, américains, belges, suédois ou russes à l'encoignure des cadres qui sollicitaient mon attention et la retenaient trop souvent?

Le style et le goût, nos deux forces, nos deux dons de nature, s'affaiblissent sensiblement; surtout ils se médiocratisent. Là est le péril, car ils étaient l'expression double et parallèle d'une grande dignité d'âme, particulière au fier Gallo-Romain, si clair, si prompt et si ordonné dans ses visions.

Je crains bien que Paul Baudry n'ai été le dernier maître de cette recherche, car Puvis de Chavannes est surtout un grand imagier, dont la personnalité exceptionnelle ne peut faire école qu'à son détriment. Du reste son influence est peu sensible au Salon qui nous occupe. Toujours est-il que d'année en année le pittoresque gagne du terrain sur le style et que dans le pittoresque on peut nous vaincre.

En somme, pour le définir un peu lourdement, le pittoresque c'est l'ethnographie, et les hellénistes vous diront que, par son sens étymologique même, le mot nous sonne la cloche d'alarme.

Peuple vêtu de noir, attristé et sans fêtes, dont les mœurs originales et les coutumes joyeuses s'effacent sous la monotonie d'une vie d'affaires et succombent à la centralisation politique, défends-toi, car voici venir les nations fidèles aux traditions, dociles aux croyances, attachées aux antiques usa-

ges et qui chantent encore d'autres poèmes que celui de l'argent.

Au résumé, et pour conclure, car en voici bien long avant de commencer, j'estime que les divisions entre artistes français sont moins que jamais opportunes, et qu'il serait sage peut-être de se réconcilier et de s'unir. Ceux des Champs-Elysées et ceux du Champ de Mars n'y perdraient rien à s'assembler désormais dans un même Salon, et ce n'est pas le moment, ah fichtre ! d'éparpiller les forces de notre Ecole éclaircie et rare en chefs. Voilà.

## CHAPITRE III

### MON SALON CARRÉ

#### OU LE PETIT INSTITUT

Débarrassons-nous d'abord de ceux dont il ne reste plus rien à dire et qui depuis un quart de siècle ont épuisé, Critique, tous les bonbons de ton drageoir et toutes les flèches de ton carquois. A l'instar du Musée du Louvre et des Offices de Florence, je crée pour eux une salle d'honneur fictive et je les y convie au festin de la gloire. Entrez, seigneurs, dans mon Salon Carré, et donnez-vous la peine d'être imposants.

Léon Gérome expose depuis 1847. Par la mort de Meissonier, il détient le patriarcat. A lui donc la présidence. Son tableau de chevalet, *Ils conspirent*, est surtout et avant tout spirituel. Je ne crois pas qu'il date d'hier et il bénéficie d'une patine dont l'harmonie doit plus au temps peut-être qu'au peintre. Mais n'importe, ces trois conspirateurs « Directoire », réunis, au coin d'un cabaret solitaire et éclairés par une chandelle qui rougeoie leurs visages, m'ont fait passer un bon moment. Il y a notamment un chapeau accroché à la muraille dont le détail vaut le plus joli trait d'esprit. Comme il s'amuse, ce Gérôme ! Quant à son *Barde noir*, c'est un peu trop tout de même. Il est en verre, sur un fond de faïence, il va casser, et les morceaux n'en sont pas bien bons.

Voici Léon Bonnat, avec l'un de ses meilleurs portraits, celui de *M. Renan*. Profondément pénétré, certes, et dans

une attitude qui vaut, comme expression, celle du Bertin d'Ingres, et ressemblant à miracle. Peut-être, cependant, la bouche de notre grand professeur d'incertitude ne luit-elle pas assez de ce sourire ironique qui donne tant de sens divers à sa parole. Mais, en compensation, les mains sont admirables et disent tout. Je vous recommande les ongles de ces mains et la corne sanguinolente de leurs griffes démesurées. Si vous n'avez pas connu Luther, et c'est probable, le voilà ! A présent, écoutez, il va commencer l'un de ses propos de table... Silence !... Il commence !... Il a commencé !...

Comme il fallait s'y attendre, cette pièce hors ligne nuit à l'intérêt du *portrait de Mme Lionel Normant* et en détourne l'attention. Du reste, le maître en a signé vingt, qui valent celui-là ou qui ne le valent point, ou qui valent davantage, ce sera comme il lui fera plaisir.

J'oserai dire à WILLIAM BOUGUEREAU une chose qu'on ne lui a jamais dite : il est immoral ! Mais oui, et absolument. Je ne comprends pas qu'il soit le Raphaël des vertueuses familles du Tiers. Je suis sûr qu'il a corrompu des âmes et qu'il a fait rougir des jeunes filles devant leurs miroirs. Plantez-vous devant son *Guêpier* de cette année, et regardez bien la nymphe entourée d'amours qu'il étale. Cette nymphe est atteinte de nymphomanie. Ah ! quel « guêpier » et quel nu ! Le nombril seul de son torse, si expressivement placé au mitan précis de la toile, tel le mille d'une cible de volupté, forcera le moins chaste à baisser les yeux. Bouguereau est libidineux. Tout s'explique. Voilà ma découverte.

Il n'en va pas de même de JULES LEFEBVRE, et ce maître a le nu tendre. Ce n'est pas lui qui piquerait des épingles dans un corps de femme pour en voir fleurir les lys et les roses. *Fille d'Ève*

est un morceau de facture souple et fort agréable, où le réel et le convenu demandent simultanément grâce l'un pour l'autre. Jeunes gens, voilà ce qu'il faut faire d'abord pour bien faire ; et puis l'individualité commence. Un bon *Portrait de M. L. Guy*, parfait gentleman au visage doux, encadré de cheveux argentés, complète l'envoi modèle du professeur. Il y a dans ce portrait un haut de forme d'un lustre prodigieux, qui est la plus belle nature morte du Salon. Si M. L. Guy était raisonnable, il devrait le payer à part.

Je n'aime pas beaucoup la *Liseuse* de JEAN-PAUL LAURENS et je parierais bien qu'il l'aime encore moins que moi. Mais en revanche quel morceau de musée que le *Portrait du colonel Brunet*! La conscience en art ne peut rendre davantage. La peau hâlée par le grand air, mordorée comme un cuir de Cordoue et dont le rasoir du barbier avive quotidiennement la sève bleuâtre, l'œil

d'acier au regard commandeur, fixe et sans clignotements, l'allure nette, énergique et sans phrases de l'officier français, tous les détails de l'étude enfin sont réalisés magistralement. On demande quelquefois ce que c'est que l'autorité en art. Aucune définition n'en apprendra autant qu'une station de deux minutes devant cette pièce sévère et hautaine.

Jean-Jacques Henner nous présente, lui aussi, un portrait d'officier supérieur de notre armée, *le général de K...* Ce n'est pas dans le caractère qu'il faut en chercher la maîtrise, mais dans les qualités de peintre de l'auteur, et surtout dans l'attrait de cette belle pâte ambrée et corrégienne dont il a le monopole. Henner est le dompteur de l'ocre, et si cet oxyde disparaissait de chez les marchands de couleurs, il semble qu'il n'aurait plus de palette. Heureusement on en vend toujours et c'est ainsi qu'il peut multiplier ces dé-

licieuses petites dryades blondes, endormies dans le feutre des mousses, dont il dote et augmente la mythologie. Celle du Salon de 1892 est entre les plus jolies et elle a ranimé pour un instant mon vieux paganisme incorrigible de poète.

Mon petit Salon Carré ferme son aréopage sur JULES BRETON et clôt ainsi la liste des maîtres consacrés qui vendent leurs ouvrages de cinquante à cent mille francs sur le marché européen. Dieu les bénisse et les préserve de la dynamite !

Les billionnaires yankees qui s'offriront l'une ou l'autre des deux toiles de Jules Breton ne seront pas volés, s'ils n'en paient que la signature. Toutefois, j'en ai vu nombre de plus heureuses et qui, par occasion, valaient moins cher. Dans *Juin* on reconnaît encore l'entente du style rustique, noble, homérique ou biblique, qui a inspiré à l'artiste tant de beaux rythmes de formes

et maintes compositions durables. Mais devant les *Laveuses de Douarnenez*, j'ai entendu demander l'âge de Jules Breton. Il est vrai que c'était par des jeunes filles. Elles ne le croient déjà plus à marier.

# CHAPITRE IV

## LA GRANDE DÉCORATION

### LES COMMANDES DE L'HOTEL DE VILLE

Il eut peut-être été instructif et il eut été certainement ingénieux de réunir en une seule et même salle tous les travaux exécutés pour la nouvelle décoration de l'Hôtel de Ville par MM. Tony Robert-Fleury, Benjamin Constant, Aimé Morot, Gabriel Ferrier, François Flameng, Ehrmann et Blanchon. Leur dissémination nuit au jugement d'ensemble de la critique. Elle ne peut que présumer de l'effet harmonique que produira l'association de tempéraments

si disparates. Cet effet, selon moi, ne sera rien moins que kaléidoscopique.

Dites-moi, oh! dites-moi, mes édiles, comment la recherche mythologique de M. Flameng s'accordera avec le zolisme de M. Blanchon, par où les allégories raphaélesques de M. Erhmann s'accrocheront au parisianisme exalté de M. Benjamin Constant, et de quoi causeront sous les voûtes les danseuses Louis XV de M. Aimé Morot, la cariatide symbolique de M. Tony Robert-Fleury et les bouquetières aériennes de M. Ferrier.

Le thème général dont on leur a distribué les motifs était-il la chienlit universelle?

*Paris conviant le monde à ses fêtes*, tel est au catalogue le titre sous lequel est inscrite la composition plafonnante de M. BENJAMIN CONSTANT. Il l'a traitée avec un véritable enthousiasme, sous l'influence évidente de Jules Chéret, artiste délicieux, notre Hokousaï

français, qui depuis vingt ans égaie de ses crépons lumineux les murs gris de la ville.

Dans un ciel bien ardent pour notre climat doux, et d'un bleu si dense qu'à Benarès même il semblerait exagéré, une Parisienne en costume de bal, son éventail à la main, regarde, comme d'une loge d'opéra, des allégories nues, Mmes les Sciences et MM. les Arts, courir au devant des visiteurs, en soufflant de la trompette. Ces personnages, emportés par l'allégresse, foulent des ouates de nuées rouges et violettes où l'anarchie courante verra sans doute une apothéose de son système. Sur la droite, une jolie fille, dont je me refuse à pénétrer le mythe audacieux, dispose des fleurs sur un balcon. Si le peintre a voulu dire qu'elle symbolise, elle aussi, l'une des attirances de Paris, il l'a bien dit, mais ne le répétez pas. Pour du moderne, voilà du moderne. Je n'y suis point rebelle,

croyez-le bien, et peut-être la curieuse tentative de Benjamin Constant donnerait-elle le signal d'un renouveau dans l'art décoratif — si elle était claire. Elle ne l'est guère, et il faudra un cicérone à l'Hôtel de Ville pour l'expliquer aux électeurs. Encore des frais pour le Municipe !

Le goût de la Renaissance et de ses aristocraties d'art nous vaut une muse nouvelle de l'architecture, digne figure, sagement philosophiée et tranquille, dont le corps drapé d'une tunique vert pâle comme les pariétaires, donne aux moellons eux-mêmes et aux pierres de taille l'exemple de la fermeté. Tony Robert-Fleury *pinxit*. Ça y est. On voit au fond les Invalides.

Et voici la *Danse à travers les âges*, par M. Aimé Morot. Je jurerais que l'esquisse de ce plafond était charmante. Au grandissement il est devenu un peu creux, et le coloris s'en est voilé. Mais agrandit-on du Lancret? Dans le haut,

c'est la valse moderne, au centre la danse Louis XIV, ou plutôt ses préludes d'apparat, pavane ou gavotte. Au-dessous, le menuet du dix-huitième siècle. Puis une ronde de nuées. Est-ce tout, monsieur Morot? Mais on dansait au moyen âge. Et celle du scalp, la bonne, qui dure encore, qu'en faites-vous? Vous savez qu'on parle de nous la rendre!

Des têtes de Françaises sur des formes de Flamandes, Baudry enté sur Rubens, et des fleurs comme pour la Fête-Dieu, vous avez le plafond de M. GABRIEL FERRIER. Il n'est certes pas laid, mais c'est un compromis. Est-il possible d'appliquer le réalisme à la décoration et le demi-jour des voûtes s'accommode-t-il du morceau de facture? Il y a ici une fleuriste envolée dont la lourdeur répond négativement. Elle est trop peinte, elle tombe. Certaine autre, qu'on ne voit pas d'ailleurs à la distance requise, étale, en son raccourci,

de telles alpes de carnation qu'elle semble reflétée par une boule énorme de jardin d'amour. A ce point-là ce n'est plus de la chair, c'est de la viande féminine. Pourquoi n'expose-t-on pas les plafonds en place, horizontalement, et comme ils doivent être regardés, avec la crampe nécessaire?

C'est aussi le torticolis qui manque à celui de M. FLAMENG (1). Mais qu'il est grand, et quel pan de ciel pour un si court souffle! Car si cet *Olympe* a tous ses dieux, il n'en est pas rempli. Pourquoi? Je ne sais pas. Toujours est-il que les Immortels ont l'air de jouer aux barres dans l'azur. Hélas! au temps

---

(1) Un ami qui lit ces lignes par-dessus mon épaule me fait observer que le plafond de M. Flameng n'est pas destiné à l'Hôtel de Ville, mais bien à un hôtel particulier. Ce n'est pas une excuse, ce n'est qu'un prétexte. Si l'Hôtel de Ville est content, le particulier est bien aise, mais cela ne saurait modifier ma critique.

d'Edison ils n'ont plus que cela à faire, et ce n'est pas à l'Hôtel de Ville qu'ils comptent beaucoup s'amuser. Ils s'ennuient déjà au Salon, d'avance, et si l'artiste n'avait pas eu l'idée gentille de leur donner une leçon d'astronomie an moyen d'un arc-en-ciel où les signes du zodiaque sont tracés avec leurs noms, il ne leur resterait plus pour se distraire qu'à se demander chez quels maîtres ils se sont déjà vus. Vénus répondrait : « Chez Paul Baudry, dans le plafond de l'hôtel Païva, et je m'y appelais : l'Aurore. » Les autres ailleurs.

Ayant à traiter deux allégories géographiques, *la Bretagne* et *l'Auvergne*, en deux voussures, au-dessus d'une porte, M. EHRMANN a songé à celles de la Sixtine. Il a bien fait. Le passé a du bon quand on sait s'en servir. L'Auvergne, coiffée du casque de Vercingétorix et tenant une branche de châtaignes, bien drapée, bien posée, est une figure noble et ornementale. La Bretagne,

moins austère, avec sa coiffe blanche et virant la rosace d'un gouvernail, m'a rappelé, par sa grâce héroïque, certains beaux cartons d'Ulysse Butin, et ce n'est pas un mince éloge.

Enfin M. BLANCHON termine la série des décorateurs exposants de l'Hôtel de Ville. Dans une longue bande de toile en hauteur, il a résumé les détails d'un chantier de construction, les dés de pierres de taille, les ouvriers et leurs outils. Deux d'entre eux roulent une corniche sculptée, et plus loin un architecte en redingote et chapeau melon trace des épures sur une balustrade. Est-ce de la décoration? Je le veux bien. Gervex le dit et Roll le jure. Mais alors la synthèse figurée de M. Tony Robert-Fleury n'en est pas. Il faut choisir. On ne peut pourtant pas vivre dans ce fouillis de déesses et de contribuables nature, les uns tout nus et les autres en pantalon et en blouse, et si ceci orne, cela dépare. Le peuple demande

à savoir ce que les fils d'Etienne Marcel entendent par le mot : Art décoratif, et si une citrouille de Vollon, par exemple, rentrerait dans l'ordre des thèmes ornementaux ou dans celui des portraits.

# CHAPITRE V

## LES CLOUS DU SALON

C'est-à-dire les toiles à succès de l'année, car il faut bien parler l'argot de son temps. En langue de théâtre, le clou d'une pièce est le tableau qui attire le public et fait recette. Le Salon des Champs-Elysées a plusieurs clous. Le *Portrait de Renan* en est un. Le plafond de M. Benjamin Constant en est un autre. Mais on peut être un clou sans être pour cela d'un maître, et il y a quelques années il suffisait d'exposer un portrait de Sarah Bernhardt pour passer clou et s'enfoncer dans le mur

de la gloire sous le marteau de la badauderie nationale.

Meissonier a été pendant un demi-siècle le clou des clous, quoiqu'il fût doué d'un talent considérable; et le cas paraît devoir se représenter pour EDOUARD DETAILLE. Le public des dimanches se pressera devant sa *Sortie de la garnison de Huningue*, et le public n'aura pas tort. C'est peut-être le meilleur morceau de peinture qu'ait encore signé le célèbre dessinateur.

L'aventure héroïque du général Barbanègre défendant avec cent trente-cinq hommes la petite ville de Huningue contre vingt-cinq mille Autrichiens de l'archiduc Jean, est un de ces traits militaires dont l'épopée napoléonienne fourmille. C'était en 1815, quelques jours après Waterloo. Au bout de onze jours de bombardement, Barbanègre capitula et il obtint les honneurs de la guerre. Le peintre l'a représenté au moment où il défile sur les glacis de la

place, entre une haie de grenadiers autrichiens, à la tête des cinquante hommes qui lui restent, deux tambours, deux pelotons de canonniers et cinq gendarmes.

La scène manque d'air et les personnages du drame sont trop tassés. L'œil s'y perd et confond vainqueurs et vaincus au milieu de la recherche purement amusante des costumes. Beaucoup d'esprit, mais de passion, point. C'est le grand défaut de Detaille, il n'émeut point, comme de Neuville, ouvrier médiocre de la palette, mais dont l'âme chantait dans tous les clairons du patriotisme. Au point de vue du métier, je m'en voudrais de ne point complimenter l'artiste du rendu de ces murailles de la citadelle, labourées d'éclats de bombardes, dont l'illusion plastique est étonnante. Quant aux deux tambours du premier plan, le petit et le grand, ils sentent bien la gloire. Vous les verrez populaires, et

Raffet leur sourit du haut de son immortalité enfin naissante.

La rentrée de FERDINAND ROYBET au Salon de ses pairs est un événement heureux. Il faudrait aller jusqu'à Harlem, ville de Franz Hals, pour trouver, dans l'un des tableaux de corporations du maître, le pendant de ce *Portrait de Louis Prétet*, exposé par son rival moderne. C'est libre, chaud et joyeux. Le bonheur de peindre et de bien peindre s'exprime ici sans réticences, j'allais écrire sans pudeur. Il n'est égalé que par le bonheur de poser, que manifeste le modèle, et de se sentir l'objet d'un si retentissant morceau de bravoure. Dans un autre portrait, celui de Mlle Romani, qui est elle-même exposante et me paraît être son élève, la patte du maître se veloute. J'y sens encore la griffe, mais rentrée. On ne caresse pas plus doucement un joli visage pâle, aux cils chargés d'effluves, et le fin duvet d'un manteau de martre

noir dont un éclat de satin d'or rehausse l'ébène, comme un éclair de chaleur fend les ténèbres.

En sortant du conseil de revision, où on l'avait mis nu comme un ver, le beau Nicolas, qui espérait être exempté peut-être, perdit la tête, et sans avoir repris ses vêtements, il s'avança dans la campagne... Il ne tarda pas à rencontrer, dans un champ fraîchement fauché, des jeunes filles très drôles, l'une vêtue uniquement de javelles, l'autre d'ailes de papillons et les dernières à l'avenant. Elles l'entourèrent en riant et elles lui faisaient des agaceries et des farces, le trouvant bon pour le service. On ne sait pas ce qui serait arrivé, si un bon vent (qui d'ailleurs la porte) n'avait envoyé là une jeune mariée, ayant perdu son époux à la noce, et courant après dans sa robe blanche... Et Nicolas, fasciné, la suivit. Telle est, dégagée du sens mythique que l'exaltation du peintre lui prête, la

scène appelée par M. Henri Martin : *L'Homme entre le vice et la vertu*. Moi, je veux bien, mais c'est le public qui dira non, soyez-en sûr, il n'y verra que ce que je vous raconte.

M. Henri Martin cherche visiblement depuis quelques années à devenir le peintre officiel du mouvement symbolique. Il a tout ce qu'il faut pour l'être, et même davantage, car ses talents sont très réels. Mais il se dupe lui-même s'il s'imagine que l'on crée de toutes pièces un symbole. Les symboles sont l'œuvre du temps, unique synthétiste et façonneur de types, et qui les modèle à l'user des générations. L'éloquence du mythe est dans la généralité de son langage; son verbe, nécessairement commun puisqu'il est universel, n'est clair qu'à la condition de faire fond sur les traditions, lesquelles sont, chez nous, exclusivement païennes ou chrétiennes. Or, la tradition nous a légué l'emblème

d'Hercule entre le Vice et la Vertu, c'est donc Hercule qu'il nous faut, et non un autre, et le conscrit vous reste pour compte, inexplicite et caricatural. Eh bien! c'est dommage, car l'ouvrage abonde en nobles qualités et l'on voudrait y trouver l'occasion d'être plus sensible à la belle orchestration d'harmonies claires et au charme intérieur de la lumière qui enveloppent et baignent l'évocation, appel ardent au vieux génie des Primitifs.

Je n'oserais certifier que le *Carpeaux* de M. ALBERT MAIGNAN sera un clou du Salon; mais j'en ai peur et je prends mes précautions. L'idée d'animer les statues d'un sculpteur illustre et de les faire participer à une apothéose de son génie est une idée pieuse que pour ma part je ne prise guère, quoiqu'elle soit en germe dans la fable de Pygmalion. Un statuaire ne l'aurait pas; un peintre peut l'avoir. Sachez donc que toutes les conceptions de Carpeaux, la Flore des

Tuileries, les Bacchantes du groupe de l'Opéra, les cinq parties du Monde du Luxembourg et jusqu'à cet Ugolin, que la science de Succi et de Merlatti eût sauvé, s'incorporent et voltigent autour du maître expirant. L'une d'elles le baise au front et lui garantit de la sorte une immortalité consolante. C'est très bien, mais les bustes? Car enfin, monsieur Maignan, il y a aussi les bustes de Carpeaux? Ils ne sont pas négligeables dans son œuvre. Pourquoi les bustes n'en sont-ils pas, de l'apothéose? Je pourrais exiger que le buste d'Alexandre Dumas fils se penchât et donnât, quoique manchot, une poignée de main à son ami, dites?.. Dame!

# CHAPITRE VI

## LE NU

Jules Simon, ci-devant ministre des Beaux-Arts d'ailleurs, aurait-il raison? L'horreur du nu serait-elle le commencement de la sagesse? Oh! de la sagesse démocratique seulement, ex-Excellence! Mais sapristi! les peintres d'Académie font bien tout ce qu'ils peuvent pour justifier ses anathèmes, trop entendus de la chaste magistrature. Quels fichus nus, pour la plupart, et quels nus mal fichus. Si le père Ingres sort, en mai, des tables tournantes, pour visiter nos expositions annuelles, il a

dû faire un nez calamiteux au Salon classique des Champs-Elysées. C'est à le réconcilier avec Delacroix dans une stupeur commune. Du reste, voici mes notes.

Lucien Doucet. *Etude.* Une femme debout, présentée de dos et dont une psyché reflète la face à mi-corps. Le meilleur nu du Salon, ou plutôt le meilleur morceau de chair féminine. L'impudeur d'un portrait avoué, même par le modèle. Souplesse de facture admirable. Toute la partie supérieure, titianesque; abandon complet au réalisme dans l'inférieure, et hommage aux vulgarités de Courbet. Tonalité très chaude. Ampleur du dessin. Artiste, certes!

Raphael Collin. *Au bord de la mer.* Opposition violente au précédent. Une ronde délicieuse de jeunes filles graciles, vraiment jeunes filles, rêvées! Affinement poétique des modèles! Synthèse de grâce. Emportement juvénile

des mouvements. Paysage charmant. Théocrite.

George Hare. *Une cage dorée.* Qui est-ce, ce George Hare? Connais pas. Une trouvaille. Un Irlandais, dit le catalogue. Dans une atmosphère d'or, une jeune fille enchaînée par les poignets et regardant des papillons s'ébattre. Sujet mystérieux, mais quelle aimable pièce d'art! Désastreusement placée, au second rang. Mérite cimaise, Salon d'honneur et médaille. Vive George Hare!

Henri Delacroix. *Mouettes et vague.* Dessin impersonnel, mais assez agréable. Pâte d'école, un fond tout simple eût fait valoir l'étude. Que veulent ces vagues à ces mouettes et ces mouettes à cette femme assise? On nage, madame, dans la mer!

Sarkis Diranian, un Turc! Un Turc, vous dis-je, élève de Gérôme, naturellement. *Le Repos.* En turc : Kieff. Ah! écoutez, sultane, laissez-moi pronon-

cer : Kieff. Vous avez l'air d'être si lasse! Mais cette blonde n'est pas authentique, cette chair n'est pas turque. C'est à Paris, blagueuse, que tu « mimipinsonnes » !

Lionel Royer. *L'Amour et Psyché*. Je n'aime pas déjà beaucoup celui de Girodet. Souffrez au moins que je m'y tienne. D'ailleurs ce Cupidon est trop jeune pour cette Psyché. Détournement de mineur.

Adolphe Piot. *Captive*. Rondouillarde. Assez bon morceau. Le derme est bien. Bon derme.

Fernand Lequesne. *La Toile d'araignée*. Décoration pour M. Lefaucheux. Agencement disgracieux. Monotonie des formes. Travail considérable. Musées de province.

William Joy. Sujet anglais. *Danaïde*. Nudité anglaise, anguleuse et prude.

Mlle Beaury Saurel. *Deux vaincues*. Ah! fichtre, mademoiselle, tout à

Michel-Ange alors? Mais par qui des femmes de cet athlétisme ont-elles pu être vaincues? On les aura préalablement roulées dans de la lie de vin, et c'est de cela qu'elles ne sont pas contentes.

Alexandre Surand. *Tentation.* Un jeune prêtre, prosterné au pied de l'autel, adjure le crucifié de le préserver des entreprises voluptueuses et titillantes de six femmes qui l'enveloppent de leurs charmes antagonistes. Je crois qu'il s'en tirerait par le choix. Bonne réclame pour l'*Abbé Jules*, d'Octave Mirbeau. Erreur dans l'envoi. C'était pour le Champ de Mars. Ces commissionnaires n'en font jamais d'autres.

Claude Bourgonnier. *Liliale.* Académie académisante : mention honorable.

Lucien Berthault. *Phœbé s'éveille.* Elle a tort.

Emile Blancpain. *Baigneuses.* Etude dorsale. Il y a beaucoup de dos de fem-

mes au Salon de 1892. Celui-ci est l'un des plus excusables.

Wilhelm Balmer. *Dans les thermes de Rome.* Des discoboles. L'auteur est Suisse. En retard de soixante ans.

Edouard Cabane. *Nymphe.* Vieux jeu.

Frédéric du Mond. Américain. *Légende du Désert.* Un homme mort qu'un aigle noir s'apprête à dévorer sous les yeux de sa compagne terrifiée. C'est bien, mais quelle est cette légende? Cela m'a plutôt l'air d'un accident de voyage.

Gaston Thys. *Baigneuse.* Dessin correct et mouvement agréable.

Victor Verdier. *Echos.* Tas de filles déshabillées, peu chastes, et mal distribuées dans la toile. Si le gendarme passe, elles sont pincées, car on n'attente pas à ce point à la moralité publique. Du reste, au point de vue de l'art, toutes gagneraient à garder leurs chemises.

Antoine Calbet. *Jeunesse*. Elles dansent sur les gazons comme de petites folles. Ni nymphes, ni femmes. C'est pour le Casino de Royan. Ça m'est égal ; l'été, moi, je vais en Bretagne.

Et pourtant, Jules Simon a tort. L'expression absolue du Beau est dans le nu, et surtout dans le nu féminin ; mais que les grands interprètes en sont rares ! Toutefois, ne décourageons personne. La France est le dernier pays où l'on garde, depuis Rome et la Grèce, le goût des formes statuaires, le culte des belles lignes onduleuses et l'adoration de la carnation suave de la femme. Nous possédons là une spécialité qu'il faut conserver, si nous pouvons, et vous me trouverez toujours disposé à servir tous les efforts que l'on fera pour diviniser le doux et glorieux chef-d'œuvre du Créateur.

# CHAPITRE VII

## LES PORTRAITS

Depuis que l'on réunit dans des Musées publics les produits variés et successifs de l'art de peindre, soit depuis que les peuples ont leurs galeries comme les rois, le portrait est le genre de tableau dont l'intérêt est vraiment perdurable. Faites-en l'expérience, au Louvre, à Amsterdam, à Florence, à Madrid ou ailleurs, d'abord sur vous-même, et puis sur les autres visiteurs. Les images des hommes disparus sont plus captivantes que leur histoire

même, elles attirent irrésistiblement la curiosité des vivants, héritiers de la grande misère de vivre, et les races se nouent, pour ainsi dire, dans les regards qu'ils échangent d'un siècle à l'autre, à travers la vitre du temps.

L'attrait d'un beau portrait est universel et éternel. Il n'y a pour lui ni modes ni écoles. S'il vit, il survit. Il donne un homme impérissable à l'humanité sans cesse décimée. Il laisse un type et un point de repère anthropologique. Il crée plus sûrement un dieu que les prêtres symbolistes mêmes, tant il est vrai que nous nous cherchons partout, toujours, dans le passé comme dans l'avenir, ô pauvres bêtes surchargées d'une âme, malades des crépuscules, inquiets des aurores et n'en sachant pas plus sur nos origines que sur nos fins, mystères horribles !...

Le portrait est le triomphe de l'art plastique, presque l'idiosyncrasie de la

peinture. Plus nous irons, plus elle s'y confinera, car les mythes s'effacent et les douces fables perdent les plumes de leurs ailes. Mais un beau portrait demeure la pièce rare entre toutes, et, depuis le père Ingres, je n'en connais qu'un d'immortel, celui de *Mme Drouet* par Bastien-Lepage.

Il y en a d'aimables au Salon, et je crois bien même que c'est de ce côté qu'il penche et agite ses palmes. Point de chef-d'œuvre toutefois.

L'un de ceux qui m'ont le plus longtemps retenu est dû à M. MARCEL BASCHET. C'est une jeune femme, — *Mme Leroux-Ribeyre* — assise auprès d'une épinette, vêtue d'une robe de satin paille qu'amortit un brouillard de mousseline blanche. La tête est délicieuse, avec la lueur pétillante de ses yeux spirituels et le sourire gamin de la bouche. Harmonies blondes dans le clair, ou plutôt claires dans le blond. Accent de modernité qui ne nuit pas à l'établisse-

ment assez « ingresque » des lignes, et dessin serré. Mais comme le ton d'or pâle sied bien aux brunes !

Une autre jeune femme en toilette d'été de faille blanche, adossée ou assise, debout sur la barrière d'un verger, et dont le gracieux visage s'obombre sous un grand chapeau de fillette anglaise, nous ramène le nom déjà fêté de Raphael Collin. Originalité dans la pose, nouvelle, du moins inappliquée aux portraits. Coquetteries honnêtes dont est faite la distinction. Sentiment exquis de la féminité. Telles sont mes notes.

C'est en Espagnole que M. Capdevielle a habillé *Mme de P...*, son sémillant modèle. Souriant à pleines dents sous la mantille, l'éventail au poing dressé, et dorée de carnation comme une orange, elle descend un escalier d'hôtel, relevant de la main gauche la traîne de satin citron dans les plis de laquelle son petit pied fourrage.

Mouvementé comme une composition. Coloris ambré, cuit au soleil des tauromachies. La « Militona » de Gautier.

MICHEL DE MUNKACSY. Le célèbre artiste hongrois n'expose cette fois qu'un portrait, mais il est somptueux. Une grande dame en satin blanc, les bras nus et décolletée, assise dans un fauteuil de soie rose, au milieu des natures mortes d'une collection de vieux meubles. Si cette dame aime la propreté hollandaise, elle est servie. Pas un grain de poussière sur les bibelots; ils luisent comme soleil, mais ils lui nuisent; ils sont trop bien peints et l'on ne voit plus qu'eux. C'est dommage, car le portrait est d'une belle sonorité de ton. Peut-être Munkacsy avait-il pour thème de commande: « Vue d'un appartement chouette et même de sa propriétaire. » On voit de si drôles de choses!

Le portrait de *Mme A... B...*, par M. BROUILLET, est très bon. Il est re-

levé par un effet de lampe qui augmente son intérêt pittoresque. C'est l'esthétique moderne d'animer les icônes par des accessoires amusants.

On m'a dit que le *Léon XIII* de M. CHARTRAN était l'agrandissement d'une esquisse faite, d'après nature, au Vatican. Il n'y a pas de mal à cela, mais c'est l'esquisse que j'aurais voulu voir. Quatre rouges en lutte, l'incarnat, le vermillon, le cinabre et la laque, et corps à corps. Résultat, le triomphe du blanc pontifical. C'était bien la peine ! Je ne connais pas le pape, et je le regrette, mais l'idée que M. Chartran m'en suggère est celle d'un homme à qui l'on ne doit pas poser facilement un lapin ! La chrétienté est en mains sûres.

Ce CLAIRIN est étonnant ! Il saisit ses brosses à tout faire et il improvise, sur un rocking-chair, une robe de satin jaune, un tablier rose, un boa de neige, des gants gris souris, et il s'écrie : « Ça, c'est le portrait de *Mme de M\*\*\** ! » Far-

ceur de Jojotte! Eh bien! mais, et le corps? Quant à la tête, un frottis féroce, v'lan! A l'année prochaine, dis?

Et maintenant, c'est à M. COMERRE. Rudement dextre, ce portraitiste, et que ficelle! *Mme C\*\*\** doit être satisfaite de sa robe lamellée et de ses rubans roses. Ça, ça y est! Quant au visage, je parie qu'il y en a cinq ou six les uns sous les autres. Le premier était le bon, je vous en donne ma parole d'honneur.

Les yeux de *Mlle \*\*\** récompensent d'un sourire le peintre, M. BASSOT, qui les a si bien saisis, et ce sourire vaut toutes les médailles. — Sûreté de main, maîtrise et loyauté d'art, vous êtes les trois muses de M. LÉON GLAIZE. Le portrait de *Mme A... L...* a toutes les vertus d'un portrait de famille. — M. GUELDRY en a deux, tout petits, fignolés à l'envi. Entre les deux mon cœur de critique balance. De l'un je cours à l'autre et je finis par m'en aller, indécis, regarder le sévère magistrat de

— M. Frédéric Humbert, qui est le propre père de l'artiste. Gageons que ce père n'avait pas vu d'abord d'un bon œil son fils embrasser la décevante carrière des Holbein et des Velasquez ! Il peut pardonner cette fois.

Quand on s'appelle Léandre, on se doit de ne pas faire théâtral. L'auteur du *Portrait de Mme M\*\*\** l'a compris. Rien de plus nature que cette dame âgée, aux tons de cire, soigneusement dessinée et maintenue dans une gamme pâle, si ce n'est l'excellente effigie de — M. Lorimer, *Portrait de mon père*. Encore un père ! Celui-ci aime les petits chiens, et il en a un qu'il adore. Son fils a dû flatter sa manie pour obtenir de bonnes séances. Il les a eues.

*Portrait de Mme T...*, par M. J. Machard. L'un des plus agréables du Salon. Un succès certain. Pose expressive et triomphante. Bel ordre dans les conflits de tons. Peinture crâne. — *Portrait de Paul Dupont*, par M. Miche-

LENA, un Espagnol qui se souvient de la Hollande, quelque chose comme un Antonio Moro. — Délicieux petit icône mystérieux, presque mystique, de *Suzanne*, fillette de six ans, comme évoquée par M. J. WEBER, et qu'un souffle dissiperait. — Excellente ressemblance de *Mme de Martel*, par Mlle ABBEMA, qui elle, au moins, se souvient encore du pauvre Manet!

Mais ils sont trop! comme dit le grognard héroïque de Waterloo! A moi l'art sauveur de la citation, et que les noms s'égrènent sous mes doigts fiévreux, tels les grains d'un chapelet de derviche, touchés un à un, mais en une seule prière vertigineuse. — DE WINTER, pièce pour amateur; REMY COGGHE, une vieille dame, profondément intime, une âme comprise par une âme; YVON, l'illustre professeur Peter, dont la finesse nerveuse n'est guère rendue; SALZADO, solide portrait de M. Demont, peintre lui-même, qui n'a plus qu'à lui

rendre la pareille. Et puis Mmes ou MM. Roszmann, Mitrecey, Paul Langlois, Franck Lamy (un sérieux et important portrait de famille); Hess (qu'influence Whistler); Maximilienne Guyon (blanc sur blanc, symphonie claire); Edouard Durand (amusant d'éclairage et composé); Jules Cayron (fond nuisible à l'effet); Mlle Bion (auto-portrait charmant, dans les gris sourds); Mélanie Besson, F.-J. Barrias (oh! que c'est sage!), et puis qui donc encore? Je les ai tous vus cependant! Mais nous lisent-ils comme on les regarde, et sans jamais rien passer?

# CHAPITRE VIII

## LE PAYSAGE

Depuis la disparition des maîtres de la grande École, dite : de Fontainebleau, le genre du paysage n'a plus de chefs. Mais le magnifique élan qu'ils lui avaient imprimé dure encore et si personne n'a hérité du style de Théodore Rousseau, du coloris féerique de Diaz, de l'âme idyllique de Corot, de la grandeur lyrique de Millet, ni même de la pratique de Daubigny, il nous reste d'habiles architectes de la cathédrale verte des bois, des observateurs studieux des phénomènes de la lumière

et de... braves lieutenants d'Alexandre.

Deux artistes cependant chantent ce chant libre de l'individualité qui seul retentit au delà du siècle, et malheureusement ils ont déserté les Salons. L'un d'eux M. Claude Monet, vit isolé, fier, irréductible, loin des coteries qui, si longtemps, lui ont barré la route. Son influence rayonne du dehors. Elle atteint au public par l'éclectisme des connaisseurs. Rien ne change, hélas! et comme les saints, les artistes n'arrivent que par le martyre. L'autre (mais ceci est mon secret), l'autre, sorte de Van der Meer moderne, apte et prompt a tout rendre, portraitiste universel de Cybèle et praticien consommé de la pâte colorée, M. Antoine Vollon ne traite le paysage que par passe-temps. L'étroitesse du goût actuel l'a confiné dans sa spécialité de peintre d'objets inanimés, telle que le succès la lui borne. Mais que j'en ai vu de beaux, des paysages de ce maître!

Il en manque un à cet effroyable étalage de tableaux de nature, qui forme à lui seul la moitié du Salon. Seigneur Dieu, qu'il y en a! Comment peut-on se décider à partir pour la campagne quand on a mangé tant de verdure, fraîche ou cuite? Vous voyez un critique saoul de rusticités!

Si j'avais eu l'honneur d'être des amis de feu Léon Pelouse j'aurais prédit sa mort prochaine rien qu'à l'aspect morne de cet *Avanne,* ville du Doubs, dont le caractère impressionne comme un pressentiment. Croax! croax! j'entends les corneilles sur ces montagnes noires encore noyées dans les crêpes flottants de la nuit froide. Tu ne te dégageras pas, soleil, sur ce village brun, ouaté d'herbes rousses, et la cloche de l'église sonne une messe sinistre.

Quoi de nouveau? Rien, dans l'art d'Harpignies. Il voit la nature comme un parc de ruines, où les arbres jouent les colonnes et les frondaisons les cha-

piteaux d'un Temple de style. Le plus significatif de ses deux envois est la *Vue de Beaulieu*, par où il se rapproche de cette Italie, où sans doute il aurait dû naître et dont le Poussin, le Guaspre et leurs Arcadies lui ont laissé la nostalgie. Il y a en Harpignies un grand décorateur de théâtre dévoyé...

M. Français est touché, lui aussi, par l'architectonique des végétaux. A lui les musées. L'un des derniers qui « animent » de figures les « solitudes ». — *Les pins de Kerlagadic* sont l'un des nombreux chants de l'hymne interminable que M. Camille Bernier chante à la Bretagne. Il en serait le Brizeux oléographique, s'il lui avait donné une autre *Marie*. Ah! maître, écrivez ce nom sur l'écorce d'un des chênes qui recouvrent le granit de votre art! — J'ai souvent vu de M. Busson des pages plus heureuses que *Les Carrières*; je n'en ai jamais vu de plus amusantes, non! Il y a cas de sacerdoce. —

M. Pointelin ne nous rend pas Théodore Rousseau, mais il est visible qu'il s'y efforce. Amour des vastes panoramas et de la diffusion de la clarté. Parions que s'il reçoit l'émotion d'après nature, il la réalise dans l'atelier! *Voir Pays bas du Jura.*

Il y a dans *Plateau de Tortebesse*, par M. Desbrosses, deux nuages fantasmagoriques en rivalité, qui se disputent la lune comme un fromage. C'est celui de gauche qui l'aura, il a l'air plus méchant que celui de droite. Le vent devrait les adoucir. — Si vous me tendez le piège de me demander quel est le paysage du Salon que j'aime le mieux, je finirai par avouer, la sueur au front, que c'est la *Débâcle*, de M. Cagniart. Ces choses ne se prouvent ni ne s'expliquent, mais c'est ainsi. C'est un effet de soleil d'hiver sur le bassin de la Villette, à Paris, Seine, France, tout simplement. Car on va bien loin et le thème du chef-d'œuvre est

sous vos yeux. La nappe des eaux dormantes s'étale, illuminée, et s'élargit jusqu'au cadre, reflétant les silhouettes géométriques des habitations faubouriennes. Un chaland s'avance lourdement à gauche, chassant les glaçons vitreux que la chaleur concasse. Claude Lorrain eût aimé la rayonnance de cette toile, et GUILLEMET doit en être content, car il est le maître de l'artiste. — Ce maître expose lui-même une *Seine à Charenton*, dont je vous dis ceci : Guillemet a Bercy ; Bercy a Guillemet ! Qu'il s'y porte, il sera nommé, et sans ballottage. Les riverains doivent l'adorer. Bah ! reste peintre, Antoine, c'est le plus sûr. Ta chance est là.

*Newcastle* par M. PIERRE VAUTHIER, un véritable pendant à la *Débâcle*. Ville manufacturière anglaise, sur la Tyne, fuligineuse. Le ciel s'encrasse descent fumées tourbillonnantes des usines. Une flottille de steamers, de paquebots, de koffs grouille dans le

brouillard. Vue de ville saisissante de vérité. Très remarquable. Variations sur la gamme des noirs. — Les Alpes maritimes, avec leurs vastes cirques de calcaires ocreux, drapés du velours vert-de-grisé des mousses et dont les crevasses emmagasinent l'azur dansant de la grande calotte, ont un Salvator Rosa en M. J. ODIER. — M. ALLÈGRE peint allègrement une *Marseille* dont il est ivre. Il l'a gaie. Il l'a même éclaboussante de joie. Il la voit avec les yeux d'un Guardi et la piété d'un félibre. — L'insolation n'est pas plus dangereuse en Afrique, d'où M. BOMPARD arrive. J'ai toujours pensé que l'Orientalisme est une blague et qu'on peut en faire à Amsterdam, dans une cave, comme Rembrandt, si on l'a en soi. M. Bompard l'a en lui. Devant sa *Récolte de Dattes*, mes yeux, mes faibles yeux menacés d'ophtalmie ont reculé avec admiration.

Je voudrais bien changer de formule

pour M. Félix Bouchor et ne plus dire que ses progrès sont constants, car je n'aime pas les scies. Mais pourquoi diable cette année essaie-t-il de nous prouver que l'influence du bleu dans les arts a été méconnue par Murger? Ils sont si poétiques, ces deux tableaux, et ils attestent d'une si douce vision des choses et des êtres! — Je voudrais (ah! que ne le puis-je!) m'étendre à loisir dans, et sur, cette vallée de *Sannois*, où M. Beauduin a passé un si bon été, — et même me piquer aux amusants *Chardons* de M. Boucher. — Nous parlerions des *Notes d'automne*, que M. Boudot paganinise sur la chanterelle des tons dorés et mordorés, — ou des *Sapins* dont M. Boyden enlève la masse noire et dentelée sur un ciel clair de Hollande, — et nous disputerions de M. Dardoize et de ses deux envois... polis. — Mais M. Adrien Demont nous appelle et il nous pose ce problème : — Ma *Mort d'Abel*, est-ce un paysage,

un tableau d'histoire ou de genre? — Monsieur, c'est un Cazin! Vous lâchez le beau-père!

Joli petit village crépusculaire entouré de bois morts, ton peintre, M. DENDUYTS, est un mélancolique. — Il ne doit pas être compris par M. GAGLIARDINI, exubérant coloriste, qui ne voit pas de gris dans la nature et fait flamber la terre de Mireille. — Mais en revanche il s'accorde de tempérament avec M. HAREUX, et vous ne vous embêteriez ni l'un ni l'autre sur la *Route du petit séminaire de Grenoble*, malgré la neige fondante qui l'obstrue. — Je ne connais pas la *Blanchisserie* de M. HARTWICH, mais j'ai une douzaine de mouchoirs pour ses lavandières, blanchisseuse étant familier. — Mais je connais *Cancale,* et M. LE SÉNÉCHAL n'a pas trahi cette jolie ville où l'on marche sur la nacre des coquilles et qui sent si fort la marée.

M. PETITJEAN ne m'a pas été recom-

mandé. Soyez sûr que c'est parce qu'il n'en avait pas besoin. Ses deux envois se font valoir eux-mêmes par cent vertus de palette, des motifs originaux, et tout ce qui veut que le plus profane s'arrête. — Quant au *Coup de Vent* de M. PÉRAIRE, il ne s'adresserait qu'aux connaisseurs s'il n'y avait pas le jury. Il est enlevé avec un bel entrain professionnel et il a le charme d'une esquisse sincère. Tout est là. — *Pirogues sénégalaises* de M. M. PERRET, vous êtes rongées de lumière corrosive, — mais les *Avoines* de M. QUIGNON sont bien tendres et bien fines, — et pour la *Carrière* de M. RIGOLOT, il me semble que j'y suis. Donnez-moi une pioche ! Vous ne me laissez que la lyre à chanter. — Enfin voici *La Clyde* par M. A. ROCHE, un panneau d'effet fantastique, Monticelli râclé par Turner, qui luit comme un émail et semble une vision des pays occultistes !

A présent, si vous voulez des noms,

ne me mettez pas au défi, car j'ai tout vu, vous dis-je. MM. Yarz, Tanzi, Tanguy, Strutzel, Streeton, Sauzay, Sain, Rousse, A. Girard, Galerne, P. Dupuis, Duhem, Dufour, Dramard, Boulanger, L. Bill, Berton, Berthelon, Balouzet, Baillet, Auquin, Yon, Rambaud, Pail, Quinton, Olive, Maury, Jourdeuil, Joubert, Jonas, Japy, Jacomin, Isenbart, Guillon, Didier, Pouget, Dessart, Desmarquais, Delpy, Defaux, Darien, Vital Couturier, Clary, Choquet, Cesbron, Carl Rosa, C. Lefebvre, Burggraeff, de Broutelles, Brielman, Braquaval, Bouvet, Bourgeois, tous du génie et quelquefois même du talent.

## CHAPITRE IX

### NATURE MORTE

Finissons sur la nature morte. Il y en a peu, mais elles sont bonnes pour la plupart. MM. BERGERET et FOUACE tiennent la corde du genre, celui-là avec ses classiques *Crevettes* appétissantes, et celui-ci avec deux toiles en pendants, *Jours Maigres* et *Jours Gras*, où certain jambon humide et bavant son sel sonne plus tôt que l'horloge l'heure de déjeuner. MM. MONGINOT, THURNER, CLAUDE, CHRÉTIEN, CHOQUET font aussi de la bonne cuisine. M. BOUR-

gogne a des fleurs magnifiques, et M. Blaise Desgoffes exhibe des étains et des fers ouvragés, plus chers que les modèles probablement, mais moins précieux, certes!

## CHAPITRE X

### COMPOSITIONS HISTORIQUES

Du temps qu'il était encore de toutes les premières parisiennes, rien n'était plus amusant à entendre que mon vieil ami Alphonse Daudet décrivant, chez Ledoyen, le jour du vernissage, ses sensations immédiates et confuses de myope. — « Tu comprends, me disait-il, moi d'abord je n'y vois rien et je porte du « trois » ! Alors toutes ces toiles peintes, à peine séparées par des bordures, me traînent dans la chambre obscure de la boîte crânienne une ronde immense d'ombres dansantes, où les

temps, les costumes, les sujets se confondent et battent une omelette fiévreuse de couleurs et de gestes ! « Il y a peut-être là un procédé nouveau pour la critique d'art ! » ajoutait l'illustre romancier, et il m'engageait à en essayer au moins une fois pour voir !

Eh bien, voyons. Aussi bien les compositions historiques — ou grandes tartines — se prêtent-elles assez bien, cette année, à la tentative.

Dans le *Concile de Nicée*, que nous montre M. SALLÉ, et où sur les trois cent dix-huit évêques promis par l'Histoire, je n'en vois que cinq ou six, éclairés d'ailleurs par un jet électrique (déjà?), de quoi Arius se plaint-il à Constantin, — sinon d'être arrivé trop tard en ce monde pour sauver le pauvre Archimède de M. VIMONT, assommé par un soldat romain, au siège, hélas ! lointain et bien académique de Syracuse?

Pendant ce temps, M. BLASHFIELD, de New-York, sonne le glas à toutes

volées, avec ses cloches de Noël et dans les plus louables intentions. — Les anges qui, plus heureux que les melons, s'en échappent, n'empêcheront pas le jeune *Louis XI*, de M. TATTEGRAIN, d'entrer à la date requise, 30 août 1461, et à cheval sous un dais, dans sa bonne ville de Paris, d'y voir trois jeunes bourgeoises, scandaleusement nues, grenouiller en son honneur dans une fontaine. — Un tel accès de chromo-lithographie exaspère les conquérants de M. FRITEL, montés sur des dadas d'un dessin apocalyptique, et parmi lesquels Napoléon s'étonne : primo, de ne pas voir le vieux Guillaume Premier à ses côtés (car il en fut), et secundo, qu'on ait, sur son passage, modelé, pour l'embêter, tant de faux cadavres en mastic !

Le grand Corneille de M. CHICOTOT ne se console pas de voir au Salon une pareille enseigne, digne de quelque magasin des Cent Mille Culottes, et il

en meurt, veillé par une bonne religieuse, qu'un bien comique portrait de Louis Quatorze, image d'un sou, faite à Rouen, éclaire sur la pauvreté du grand homme.

Certes! il eût mieux fait de labourer la terre, comme ces hommes aux chignons tressés, moitié fils de Chactas et moitié de Vercingétorix, dont M. CHARRIER oppose les nudités bicepsales aux lourds attifements, cuirasses, jambarts, heaumes, cottes de mailles et ferrailles moyen-âgeuses, — sous lesquelles les deux frères Mounet posent à M. BUSSIÈRE un Roland à Roncevaux. — Rien de tout cela n'empêche, d'après M. CHIGOT, qui est un sage, les marins prudents et grandeur nature de haler par un gros temps leurs barques sur le rivage. Mais se doutaient-ils qu'ils seraient si disproportionnellement épiques lorsque le pauvre Marceau l'apparaît si peu, même après sa mort, — à l'heure où les hussards

de Barco restituent son jeune corps de héros à l'armée française éplorée? Eplorée de quoi, M. Roussel?

Que Jean-Paul Laurens vous le dise! Car Marceau l'avait fait en chantant ce « chemin de la gloire » dont nous parle M. Rouffet, et qu'il voit si triste! Mais il n'est pas gai, en effet, de crever au bord d'une route, le nez dans la boue, tandis que les camarades s'en vont à la conquête de l'étoile des braves. On devrait décorer les morts, évidemment; mais à quoi cela leur servirait-il? — Demandez-le au Pharaon farouche de M. Bridgman, qui s'élance, cliquetant de breloques de tons terribles, à travers les eaux vertes de la mer Rouge, ou réciproquement, et s'acharne à la poursuite des juifs. On ne pouvait (je le propose) rajeunir un sujet de cette vétusté désolante qu'en prêtant au Pharaon les traits, désormais allégoriques, de mon camarade Edouard Drumont.

Mais allez donc parler d'un pareil sa-

crifice à nos mœurs légères, à un consciencieux de la trempe de M. CORMON! Quand ce remarquable concepteur enterre un général de l'âge de fer, c'est un général de l'âge de fer qu'il enterre et non pas un autre. Mais quel mouvement autour de ce bûcher grandiose et quelle noble allure d'art ! Je défie Sardou lui-même de réaliser une mise en scène mieux ordonnée, plus claire dans le tumulte et dont les détails participent mieux à une impression d'ensemble. C'est un fait singulier : lorsque M. Cormon s'exprime en de grandes toiles il fait petit, et lorsqu'il se résume en de petits cadres, il atteint à la grandeur. — Cicéron a dû dire cela quelque part, peut-être dans ces Tusculanes où, après Cicéron, M. LEBAYLE se demande si la mort est un mal et si la douleur n'est pas le ressort de la vie?... Réponse froide.

Les eût-il écrites, ces *Tusculanes*, le bon Tullius, père des pensums, dans la neige du Luxembourg de tapisserie

dont l'abbé Delille envierait l'ordonnance à M. ZUBER — et où s'encadreraient si bien les muses en argent repoussé que M. RUEL envoie à Moscou cimenter l'alliance russe; — si les cruels internes de M. OLIVIÉ BON avaient vivisecté devant lui le lapin sur lequel ils s'acharnent, — ou bien s'il avait été distrait par les patriciennes tressant une guirlande de roses à l'honneur d'Alma-Tadema, dont M. REYNOLDS STEVENS est le père?

Dites-le, mais les uns après les autres, *Patriarches et Prophètes*, défilant sur un fond d'or, et apprenez aux architectes byzantins le nom de M. J. AUBERT, — car pour toi, tu ne le sauras plus jamais, pauvre turco tombé sous la mitraille, devant qui M. A. CHIGOT fait passer les officiers allemands, — à l'endroit même où, vingt-deux ans plus tard, l'excellent peintre M. BROZIK rencontrera des gamins allant sans entrain à l'école pri-

maire!... — Tiens, mon cher Daudet, tout cela est trop triste. Trinquons avec M. Jacquet, sous la tente qu'il nous dresse, pleine de beautés, amantes des guerriers, et buvons un coup, un coup Louis XV, à ce Van der Meulen, gendre de Lebrun, qui l'inspire.

## CHAPITRE XI

### LES TABLEAUX DE CHEVALET

Le tableau de chevalet, ou de genre, est entre tous celui qui a le moins besoin de l'aide de la critique. Il se vend et fait vivre son homme. Notre fameuse avenue de Villiers aligne, d'un côté, les hôtels de ceux qui produisent cet article de Paris et, de l'autre côté, les palais de ceux qui les achètent. Il n'y a qu'à traverser la rue. Point de grève à craindre dans le commerce des images peintes. Le genre va.

Il nous vient du Nord, avec la lumière qui, dans le cas, n'est que l'éclai-

rage. La Hollande nous en a donné, dès le dix-septième siècle, les types à peu près invariables et toujours exploités. Tenez pour assuré que nous en demeurons, en dépit de l'élargissement de la recherche, à ces « magots » de Téniers qui exaspéraient tant Louis XIV. Innombrables « genristes », vous n'êtes tous, et plus ou moins, que des Brauwer, des Ostade, des Terburg, des Mieris, des Wouwermans, des Pieter de Hooghe et des Jan Steen — sans l'être. Et toujours du Midi, et des races de plein air, vient et viendra le style, parce que le soleil, de son petit nom Apollon, est le dieu à la fois de la clarté et de la poésie.

Le Midi chante ; le Nord raconte.

C'est au genre que l'on doit l'industrie des toiles peintes, moins peintes que signées, la cote de l'hôtel Drouot, ce temple de Delphes du goût, aux oracles prudemment posthumes, le jeu des enchères auvergnates et ces mœurs

étranges qui doublent un artiste d'un intermédiaire marchand et ont encabotinisé, barnumisé et cornacisé un art jadis mystérieux, saintement préservé des profanes. Le tableau de chevalet est portatif; là est sa valeur. Au milieu d'un incendie on se sauve avec son Meissonier sous le bras, et ça fait cent mille francs que l'on préserve. Pendant ce temps, les fresques d'un Baudry ou d'un Puvis de Chavannes brûlent, vaguement assurées pour cent sous, n'étant pas de commerce. Voilà pourquoi vous me trouverez ici si sobre d'éloges et si restreint de critique pour nos produits de chevalet. Les genristes ont l'argent, le succès et le marché; qu'ils s'adressent à un autre s'ils veulent encore de la gloire. Je suis pour les misérables du Beau.

J'appartiens à M. OLIVIER MERSON, qui compose, qui pense et qui rêve. Sa toile de l'*Annonciation* est un charme, dont l'originalité inventive m'a laissé

dans l'âme une vision. Cette petite Vierge ascétique, d'un contournement archaïque, avec son visage effaré par la voix céleste de l'ange, son extase virginale, je crois bien que je la verrai toujours. Je lui chante un doux *Ave Maria*, comme un moujik à son image byzantine, et je la prie de rendre un peu de poésie à ce peuple abruti de réalisme. L'*Homme et la Fortune* est aussi une bien délicieuse songerie, oui, sans doute, mais l'âme d'un Van Eyck chante dans l'autre et de là naît ma prédilection.

*Le Sacrifice* de M. DE RICHEMONT est l'un de ces tableaux de mœurs que François Coppée appellerait une « intimité ». Deux jeunes femmes, dont une veuve en deuil, et qui sans doute va se remarier, sont assises sur le plancher d'une chambre et brûlent des lettres d'amour dans une cheminée ardente dont le brasier les éclaire de ses reflets. Le drame sentimental est rendu à mi-

racle par les attitudes douloureuses des personnages et le double effet de la lampe et du foyer en conflit d'éclairage. — Un autre clair-obscuriste, M. Bréauté, mérite la plus vive attention pour l'harmonie douce et la subtile pénétrance de son art discret, et son *Apprentie*, qui s'exerce sous la lampe, elle aussi, à rouler des tiges de fleurs artificielles, est un morceau bien savoureux.—M. Buland asseoit sa réputation par deux fortes pages d'observation, *Buveurs* et *Plaideurs*. La plaideuse forcenée, avec ses lunettes bleues, son cabas et son parapluie, enchanterait Gavarni, et M. Dagnan signerait l'ouvrier blond, dédaigneux et méfiant, dont des courtiers d'élection cherchent à acheter le vote par une tournée sur le zinc du suffrage universel.

*En Alsace*, de M. Dawant est un morceau moins complet peut-être que ceux auxquels nous a accoutumés l'artiste, mais la tenue en est excellente,

grave et ferme. Pour ces tableaux alsaciens, personne encore n'a remplacé Gustave Brion, si injustement oublié et le dernier chantre de l'Alsace française. — Je raffole de M. CROCHEPIERRE, et je vois en lui une sorte de Denner plus artiste et plus libre. Il est le peintre des bonnes vieilles aux chairs décolorées et saines, que les petits enfants embrassent à pleines joues. C'est le maître de la ride honnête. — M. GEOFFROY signe *Géo* d'aimables études du bébé, sa spécialité indétrônable, — et je vous signale de M. DILLON certain *Cabinet de lecture*, plus esquisse que tableau, mais largement touchée et qui est le régal des praticiens.

M. VAN AKEN, *Misère humaine*. Œuvre estimable, trop grande de dimension pour l'intérêt. — M. HENRY MOSLER, *Le Repas de noce*. D'assez bons morceaux. — M. LOEB, *Une femme*. Etude à la façon fuligineuse d'Hébert. — M. LOBRICHON, *La terre promise*. Des

enfants endimanchés contemplant, le nez écrasé par les glaces, un magasin de jouets du Jour de l'An. Succès pour les jours à cinquante centimes.—M. Denneulin. Consciencieuse étude de mathurins regardant tomber dans la mer le disque rouge du soleil. — M. Georges Cain, frère de M. Henri Cain, M. Henri Cain, frère de M. Georges Cain. Tous deux fils de Cain, le statuaire. — M. Brillouin, *Nostradamus*. Peinture farce. — M. Beyle, *Frileuse*. Le triomphe du chic, pour la rue Laffitte et dépendances. — M. Assezat de Bouteyre, *La Fleuriste*. Joli effet de lumière. Aimable sommeil. Bonne toile. — Mlle Fould, *Marchande de fleurs à Londres*. Eh bien oui. Mais l'enveloppe atmosphérique? Où est-elle l'atmosphérique enveloppe, mademoiselle? — M. Léon Brunin, *Une caisse recommandée*. Travail sur bois de réglisse et en jus de idem, si j'ose ainsi contracter les mots. — M. Paul Buffet, *Cabinet de*

*dentiste*. Pittoresque et amusant intérieur; peint d'une touche spirituelle. — Mme Parlaghy, *Le portrait de Kossuth*. Qui a la valeur d'une page historique. Pose simple et intime du héros hongrois. Tête énergique et fine. — M. Comerre, déjà nommé. Portrait de *Mlle Jeanne L...* Digne de l'artiste distingué que je ressalue au passage.

M. Jean Veber. *Saint Siméon le Stylite*. Brave composition, abondante en personnages. Plantation curieuse. Fantaisie peu convaincue, mais divertissante.

M. Richir. *Misère*. Fichu sujet. Le musicien en habit noir exténué de faire danser des quadrilles et succombant au désespoir sur le piano. Résultats du Conservatoire. Nombreuses qualités de peinture.

M. Renouf. *Partie de cartes*. Ce brave maître s'affadit un peu. Encore un effet de lampe. Lâcherait-on le plein air? Cabaret breton enfumé et rougeâtre.

M. Bergeret. *Le Menu*. C'est une vraie surprise que cette toile. Elle représente une cuisine, mais ornée de cuisiniers « vivants » ! Eh bien ! et ces crevettes ? Coloris sémillant. Franchise de touche. Cuivres lumineux, naturellement.

M. de Vuillefroy. *Dans le Pays basque*. Une autre surprise. Chaude composition, — à la manière de M. Worms, qui lutte cette fois sans avantage avec son imitateur. Un *Fripier espagnol* ne nous apprendrien que nous ne sachions depuis longtemps sur cet aimable coloriste.

M. J. Brunet, *Retour des époux*. Gentille paysannerie, claire et pittoresque, pleine de promesses. Au travail ! Ça vient !

M. Bramley, *Foogsach is the Kingdom of heaven*. Morceau fort remarqué. C'est un enterrement d'enfant sur une jetée. Protestant en diable ! Anglais... jusqu'au salutisme. Beaucoup de ca-

ractère. Bible for ever! Quel intérêt? moi, ça m'embête.

M. BILLET. Est à Jules Breton ce que Feuillet est à Alfred de Musset. Deux cartes de visite au Salon de 1892. Rien davantage.

M. ADRIEN MOREAU. Une œuvre fort distinguée, *La Baignade*. Rare habileté. Pratique consommée. Sujet par qui nulle rate n'est foulée.

M. VIBERT. *Le Médecin malgré lui* et *Polichinelle*. A vendre... et cher!

M. BERNE BELLECOUR. *Défense d'un pont*. Vendu.

M. PASINI. *Derviche en prière*. Où sont les étincelants émaux d'autrefois et les azulejos persans miroitant au soleil? Tout dans l'ombre alors!

*Jeu de quille* par M. MARECQ. Surabonde de talent. Trois centième effet de lampe ou de chandelle. Mais qui diable achètera cela? L'Etat peut-être.

*La Sorcière*. Grande petite composition incompréhensiblement claire de

M. Mac-Ewen de Chicago. Entre les femmes, jeunes ou vieilles, arrêtées par l'alderman, quelle est la sorcière? La plus jolie, dites-le! Effort considérable. Résultat troublant. L'esthétique américaine est obscure. Peinture forte.

*La lecture* et *Fillette normande*, de M. Constantin Le Roux, un Carrière arrivé trop tard et lorsqu'il n'y avait plus de soupe dans la marmite. S'il est moins cher que le maître, il gagnera sa vie.

*Saint-Martin.* Pierre Lagarde. Vision symbolico-pittoresque. Sujet ancien dans un paysage moderne. D'où vient l'auréole du bon saint? De la cabine du péager, peut-être, et son reflet est une illusion de sceptique. Jamais on n'a moins cru à saint Martin!

*Le retour du régiment.* M. Le Blant. Il y a là un soldat de Sambre-et-Meuse que j'ai vu dans Raffet ou Charlet. Je cherche.

*Le cidre.* Edouard Frère. Y aura-t-il des pommes, cette année? On le

dit. Mais les printemps sont si traîtres ! Voilà comme on fait le cidre, quand on le fait bien.

*Le testament du père Tiennot.* M. ENDERS. Connais pas le père Tiennot ! Et vous ? Cette ignorance nuit à l'intérêt d'une [bonne étude. Est-ce bien ma faute ?

*Marché de nuit au Maroc.* M. CLARKE. Appel énergique et rembrandtesque à la colonisation. Beaucoup de couleur. Le petit moricaud qui joue avec un chameau en bois, joujou du désert, est très drôle.

M. BRAMTOT. *Première communion.* Blanc sur blanc, que me veux-tu ? C'est Gervex qui a commencé.

MLLE BILINSKA. *Si j'étais électeur !...* Moi je vous voterais la plus honorable des mentions, car ce concierge la mérite. Il devient si dur d'être concierge !

MLLE INÉS DE BEAUFOND. *Liseuse.* Une fillette délicieuse, l'un de mes repos pendant le calvaire de salonnier.

M. I. Bail. *Le repos. Le pain bénit.* Vigueur, vigueur et vigueur. Fiers rouges. Les marchands de couleurs doivent aimer l'artiste.

M. Bach. *Un vœu à Notre-Dame de la Clarté.* Est-il exaucé, ce vœu? Hum! hum!

M. Weecks. *Obsèques d'un fakir.* Pour taquiner Clairin. Je le vois d'ici, il ne décolère pas.

M. Michelena. Course de taureaux grandeur nature. L'avait-on déjà fait? Enfin voilà!

M. Meyerheim. *La Ménagerie.* Bien lourd d'esprit. Peinture de l'école de Dusseldorf. Knaus est plus fin.

M. Melida. *Enfant perdu.* Pour les dimanches et fêtes. Illustration coloriée.

M. Lenoir. *A vingt ans.* Trompe-l'œil extraordinaire. Je n'en ai jamais vu de pareil, même en Hollande. L'effet de lampe (encore un) passe l'imagination. Le groupe d'amoureux est

d'ailleurs fort joli, dans ce grenier bérangériforme.

M. Koopman. *Benedicite*. Bien ordonné, mais que d'inégalités dans la facture !

M. Hall. *La fille du cabaretier*. Une virtuosité. Tranche de vie. Manet *inspiravit*.

M. Gorguet. *Le sommeil de l'Enfant Jésus*. Remarquable pièce d'art sérieux. La lumière rayonne du corps même de l'enfant-Dieu. La madone est péruginesque et mystique ; et quel doux sourire de jeune mère !

M. Granié. *Saint-François*. Art précieux et poussé à l'extrême du rendu. Rappelle les recherches du graveur Gaillard. Sa tête du saint est trop bouffonne ; elle manque de séraphisme.

M. Demarest. *Devant la Maternité*. Sujet émouvant jusqu'au socialisme. Bonne étude de neige.

M. Charpentier. *Baiser furtif*, ou les effets du *Petit Journal* sur ses abon-

nés rustiques. Il paraît qu'il pousse à l'amour. Comme la *Revue des Deux-Mondes*, alors ?

M. Bastet. *Credo*. Des chantres au lutrin.

M. Falguière. *Une servante*. Parbleu, c'est amusant. Mais j'aime mieux la sculpture du maître.

M. Quinsac. *La Vierge noire*. Madone des nègres. Aiderait au travail des missionnaires en Afrique. Remarquable travail, original et suggestif, — qui ne nous console pas du refus inexplicable (dirai-je scandaleux?) d'une autre *Vierge* de Willette, par quoi le jury s'est déshonoré. On ne refuse pas une œuvre de Willette, l'un des vrais maîtres de ce temps, et un réel initiateur de formes, d'idées et de coloris. Le public qui se presse devant les vitrines de Goupil pour admirer ce petit chef-d'œuvre ne venge que l'artiste de cette sottise, il n'en console pas l'art français.

# CHAPITRE XII

## ANIMALIERS

Très peu Voici. M. VAYSON, moutonnerie énorme et magistrale, troupeau de Musée, dirigé par une pastourelle à âne que Camille Roqueplan revendique. — M. DE VUILLEFROY, des bœufs basques dans une allée de saules, d'un coloris superbe. — M. BARILLOT. *Le train 41.* Il fait fuir, éperdues, des vaches en train de paître. — M. JULIEN DUPRÉ. Deux tableautins, — et enfin M. SMITH LEWIS, de qui je prise extrêmement deux croupes de chevaux attelés à une charrette de varechs sur les rochers de Saint-Mâlo.

## CHAPITRE XIII

### LA STATUAIRE

Il y a deux modes de statuaire, la statuaire de style et la statuaire pittoresque. La première se subdivise elle-même en deux groupes de manifestations, la sculpture hiératique ou traditionnelle et la sculpture de mouvement, mais elle ne s'exprime que par le nu, plus ou moins drapé. La seconde embrasse toutes les recherches décoratives, et elle est pour ainsi dire humaine là où l'autre est divine.

A vrai dire, le cycle glorieux de la statuaire hiératique a été clos par la

Renaissance, temps où l'Olympe poussa son cri suprême, et de tous les dieux ou déesses qui s'y ranimèrent pour une heure, nous n'avons guère conservé que l'éternelle Aphrodite, cette synthèse de la beauté féminine. On célèbre encore dans quelques ateliers la Vénus aux formes calmes, rythmées selon la forme antique du Beau, et anachroniquement divine. Mais c'est tout et l'Académie n'a pas sauvé les autres, qu'Henri Heine a vues en condition sur la terre.

Aujourd'hui, la statuaire pittoresque prédomine et son compromis s'impose à nos mœurs. Le type varié de l'homme s'est substitué au type uniforme des immortels. On a laissé entrer la douleur dans l'art plastique, avec elle l'expression, le geste, les passions et les lignes saintes ont été à jamais rompues. Le monde moderne n'y perd rien, je crois, et il n'y a pas décadence si, à Phidias et à sa lignée grecque ou ro-

maine, on peut opposer, après les grands anonymes de nos cathédrales, Michel-Ange, Puget, Houdon, Rude, Barye, Carpeaux et Auguste Rodin.

Il en naîtra bien d'autres du peuple. C'est lui qui fournit les statuaires, comme la bourgeoisie donne les peintres. Je serais bien étonné que la Démocratie manquât jamais de tailleurs de pierre, et l'avenir est promis aux modeleurs naïfs, au pouce rude et doux, qui exaltent les héroïnes de la misère humaine et jettent au ciel le vieux cri de défi de Promethée.

M. Gérome n'est pas précisément de ceux-là, et ses deux essais de polychromie le rattacheraient plutôt à l'aristocratique Benvenuto Cellini, ciseleur terrible du *Persée*. Ce fils de Danaé, engendré d'or, pourrait tenir à la main la tête méduséenne de cette *Bellone* vociferatrice qui porte déjà sur elle toutes les dépouilles promises au vainqueur. Je me contenterais, modeste, du bon-

clier de bronze incrusté de floraisons japonaises qu'elle agite. Cette union ornementale de l'ivoire et des métaux précieux a déjà été essayée quelquefois, notamment par Simart, dans sa Minerve chryséléphantine de 1855, aujourd'hui à Dampierre. L'orfèvrerie est-elle de la statuaire? Toute la question est là. Dans tous les cas, M. Antonin Proust doit être content, voilà de l'art industriel tel qu'il le préconise. Je préfère à cette idole hurlante, qui vaudrait contre Behanzin trois régiments soudanais, le groupe de *Galatée et Pygmalion* du même artiste, marbre légèrement teinté, dont toute la partie supérieure au moins est charmante. Ici Pygmalion double son miracle et c'est d'une peinture qu'il fait sortir de la statuaire! Enfin, prodige sur prodige, tandis que Galatée se vivifie, Pygmalion se pétrifie. Leurs essences courent ainsi l'une après l'autre. M. Gérôme aurait-il trop d'esprit pour être sculpteur?

Mais non, pourtant, puisque M. Frémiet, qui en a infiniment, est un maître dans cet art. *Le Connétable Olivier de Clisson* est probablement un bas-relief de commande destiné à quelque château de Bretagne. A la fois archaïque et vivant, le compagnon de Duguesclin, à cheval et vêtu du costume de guerre féodal, se détache sur un fond de ville; sourcilleux et noble, en grande sentinelle du domaine de la patrie. La tête est une de ces restitutions de caractère où excelle Frémiet; on jurerait qu'elle est ressemblante!

Grâce à M. Marqueste, *Nessus* continue à enlever Déjanire, et il l'enlève dans des proportions telles qu'on y sent déjà le voisinage d'Hercule. On aurait même un peu peur pour le héros si l'on n'était rassuré par l'histoire. C'est une fort belle pièce où toutes les difficultés de ce problème d'atelier, l'homme cheval, sont vaincues. La Déjanire, agréablement convulsée sur les reins

du Centaure, étale des plastiques souples et avantageuses qui attireront à l'artiste les plus grands honneurs et tous les lauriers de l'Ecole. Je me hâte d'ajouter que ce sera justice.

M. Mercié! *Le Regret*. Voilà M. Mercié qui fait maintenant du Chapu! Est-ce pour laisser reposer Falguière, lequel en profite du reste cette année? Le Regret est une figure allégorique, destinée au tombeau de Cabanel. Le monument d'Henri Regnault, à l'Ecole des beaux-arts, a donné la formule de ces pleureuses languissantes qui s'écrasent avec élégance et distinction sur les pierres tumulaires. Hélas! que nous avons la mort voluptueuse! L'originalité du célèbre statuaire se signe ici dans une étude de plis, au linge mouillé, où sa patte de praticien s'amuse et triomphe!

*Le Repos*, de M. Alfred Boucher, réunit tous les suffrages et donne lieu aux mêmes réserves. C'est un tour de

force de modelé qui veut se parer d'une étiquette de naturalisme. Mais non, mais non. Pas de théorie. Le marbre est charmant et la vie y frissonne. Mais l'idéalisme admet cela. Interrogez Paul Dubois, votre maître.

Feu CHRISTOPHE, le Baudelaire de la statuaire, nous a laissé un *Baiser suprême*, qui n'est autre chose qu'une interprétation du mythe d'Œdipe et du Sphynge. Le romantisme en est aigu, et d'une étrangeté agressive. Mais cette étude de formes étirées n'est pas vulgaire, si elle est un peu ingrate, et il faut saluer le disparu avec respect. Il a compté.

*Jeanne d'Arc*, emportée par son cheval de guerre sur une jonchée de cadavres anglais, telle est la conception de M. ROULLEAU. Elle nous sort au moins de l'ordinaire. La pièce est énorme et le mouvement remue une masse. Sur une place, devant un obstacle, son effet serait vraiment dramatique et il pren-

drait l'âme des passants. Puisque l'auteur adopte le système moderne qui voit en Jeanne d'Arc une hystérique sainte, il devrait lui fermer les paupières. Elle entrerait ainsi dans la mêlée, inconsciente, folle et tragiquement visionnaire, les yeux clos, aveugle sublime du Destin !

Une autre *Jeanne d'Arc,* de M. BARRIAS, n'est à proprement parler qu'une étude d'armure. Je n'en aime guère la tête garçonnière et hybride. — Des deux intéressants envois de M. SOULÈS, mon préféré serait la *Bacchante à la chèvre,* fantaisie audacieuse et d'aspect nouveau s'il en fut. Il est probable que le public, un jury plus nombreux, mais un jury, s'arrêtera devant l'*Enlèvement d'Iphigénie,* qui lui paraîtra plus sage, étant plus « déjà vu », comme dit Musset. Mais les malins courtiseront la *Bacchante.* L'artiste est là.

M. ADRIEN GAUDEZ. Un petit *Molière* ravissant, dans une pose d'enfant éton-

namment observée, et lisant quelque vieille traduction de Plaute ou de Térence, son martelet de tapissier à la main. Si la Comédie-Française ne se paie pas cela pour sa collection, c'est qu'elle est bête. Du même artiste, une svelte figure d'*Hébé*, qui semble une esquisse de Jean Goujon. J'espère en voir le marbre l'an prochain.

M. BARREAU. *Mathô et Salammbô*. Marbre teinté, c'est à la mode. D'un art réel, mais un peu tourmenté. Une pendule pour Reyer.

M. HUGUES. *Victoire*. Deux hercules d'académie, dont l'un succombe dans les bras de l'autre, qui, pour le consoler, lui montre une réduction du *Gloria Victis*, de Mercié; il ne s'en sépare jamais, paraît-il. Très fort dans le lourd.

M. CAIN. *Le Combat de tigres*. Presse-papier en bronze pour Michel-Ange.

M. BARTHOLDI. *Washington et La-*

*fayette* se serrent la main et se félicitent mutuellement d'être de si grands hommes, deux fois grandeur nature.

M. Cordonnier. *En détresse*. Encore des proportions héroïques et pour une simple anatomie.

M. Tonetti-Dozzi. *Benedicite*. Le Christ des gueux, à la manière de Rodin. Squelette jusqu'à l'écorché.

M. Moreau-Vauthier. *Bacchante*. Agréables ondulations d'un corps de femme renversée.

M. A. Maillard. *Icare*. Oiseau malade. Trop de plumes hérissées, mais promesse réelle de talent.

M. Hannaux. *Phryné*. Ça y est. Elle ficherait dedans l'aréopage. Balancement harmonique des lignes.

M. Virginius Arias. Le *Christ*. Groupe sagement pyramidal. Idée ingénieuse de la Madeleine, courtisane moderne et nue, vautrée aux pieds du Christ.

M. Rougelet. *Héro et Léandre*. Elégant et aimable. Incomplet.

Mme Coutan. *Source*. Motif vieux jeu. Sculpture jeune.

M. Mathet. La *Première prière*. Du Barrias de... devant les fagots.

M. Vidal. *Paysan du Danube*. Très coloré. Traité avec un soin extrême.

M. Croisy. *Toilette de la poupée*. Un succès.

M. Feysses. *Saint Saturnin*. Honnête étude.

M. Bastet. *Madeleine*. Accroupie, naturellement, et les cheveux dans les yeux, pourquoi? Couleur et forme.

M. Pierre Rambaud. *Berlioz mourant*. Attendrissant, mais... bourgeois.

M. Charron. *Le Sommeil de l'Enfance*.

M. Convers. *La Cigale*.

M. Dagonet. *La Nuit*.

... et cent mille bustes de contribuables, ayant parfaitement payé l'impôt.

## CONCLUSION

Ma bonne foi est excessive, comme ma bonne volonté, et j'estime qu'après le bonheur de convaincre il n'y en a pas de plus vif que d'être convaincu. Eh bien, voyons, ô bonnes gens qui, chaque année, visitez la Foire aux peintures, dites-moi, oh! dites-moi à quoi cela sert-il un Salon, à qui cela profite-t-il et qu'est-ce qui en résulte ?

Est-ce utile à l'art ?

Est-ce utile à la gloire nationale ?

Au commerce même et à l'industrie ?

A qui, à quoi cela fait-il honneur? Parlez.

Imaginez que pour une raison ou pour une autre il n'ait pas eu lieu cette année, quel serait notre dommage? Je demande à connaître la pièce d'art dont la privation vous laisserait un deuil intellectuel. Qu'on me cite le nom acquis au livre d'or des créateurs et des visionnaires. Si la démonstration cette fois de l'inutilité de l'institution ne vous semble pas faite jusqu'à l'évidence, c'est que, vous ou moi, nous avons la berlue. Mais c'est moi, peut-être? Soit.

Médiocre, ce Salon! disent les critiques. Mais non. Pas plus médiocre que les autres. Nul, voilà tout, absolument nul, et tel qu'il devait être, puisqu'il repose sur un principe faux, celui de la concurrence en art.

Vous ne voulez pas nous croire lorsque nous vous crions : la critique par système de comparaison est sans fruit,

car en art on ne *compare* pas les productions entre elles, les producteurs entre eux, les écoles avec les écoles. L'émulation est un système de pédagogie à peine applicable à l'enfant et qui ne dompte que ses paresses. On n'est pas le premier en huile, le deuxième en aquarelle et *ex-œquo* en clair obscur avec un septième en plein air. Les médailles que vous vous décernez ne prouvent que votre présence à l'absurde concours annuel de vos vanités séculaires; elles sont les jetons de présence de votre société de secours, de discours et de recours mutuels. Vous vous perdez, tous, à ce jeu de vieux Petdeloups incorrigibles.

Lâchez le Salon.

L'esthétique du Salon est fausse, comme son jour, comme son principe. Rubens, Rembrandt et Raphaël y succomberaient. La Duperie garde une porte de ce temple et la Blague veille à l'autre porte. Un succès au Salon est

aussi souvent une erreur d'optique qu'un four y est un mirage. Rien n'y prouve rien.

Donnez-moi un pot de rouge et une toile de dix mètres, et je me charge de décrocher la médaille d'honneur, pendant dix années consécutives, et jusqu'à ce que le pot soit vide. Ce qui plaît, c'est le vermillon. Les malins le savent. Vous pourriez avoir un jury de taureaux; ils piqueraient droit aux récompenses.

Pas un bon peintre ne nous est venu par les Salons. En revanche, l'invasion ostrogothe et vandale des amateurs en vient. Sans le Salon annuel, il n'y aurait pas plus de trois cents peintres en France, et peut-être en Europe, et ce serait assez déjà pour dater une ère extraordinaire de la peinture. Le Salon a créé une carrière à vingt mille hommes sans profession, dont l'intelligence moyenne ne trouvait pas à s'utiliser dans des états « où l'on fatigue ». Ils

ont été peintres du jour au lendemain avec un grand cri d'allégresse.

Les rentiers oisifs allaient enfin trouver l'usage de leurs dix doigts poilus et en utiliser les touffes fleuries. Cent mille bacheliers à tout faire, ilotes de l'instruction secondaire, menacent de se ruer par ce débouché à la conquête d'une position sociale. Du haut de la montagne d'Oreb, les Hébreux de Moïse regardaient Chanaan et ses vignes aux raisins monstrueux ; les bacheliers contemplent le palais de cristal des Champs-Élysées et ils écoutent tinter les médailles. Écoutez se former l'armée des pauvres déclassés, et le cliquetis des brosses redoutables, et la crécelle énorme des palettes de guerre entrechoquées.

Si cela continue, ce ne sera plus un Champ de Mars qu'il faudra aménager en exposition, c'est un département entier qu'il faudra vitrer.

Hélas! je me suis créé des ennemis

sans nombre pour avoir chanté cette antienne depuis vingt ans dans tous les journaux où j'ai eu l'honneur d'écrire. Des mains, autrefois cordialement tendues, se font froides dans la mienne, parce que, sans céder, sans broncher, et fort de mon amour de l'art, j'ai mené résolument cette campagne contre la grande descente de la Courtille des amateurs. J'ai voulu refouler le flot sur l'agriculture, aux bras si rares, sur les colonies désertes, sur le commerce, qui pleure ses enfants ingrats. Ah! qu'ils me haïssent, mais qu'ils m'écoutent!

Fermez le Salon, vous, les vrais artistes!

Fermez le Salon, et rouvrez l'atelier.

L'atelier, le salut est là. Au temps où la peinture passait pour chose mystérieuse, transmise de maître à élèves, après initiation graduelle, — ainsi que cela se passe encore au Japon, — il y avait des peintres, l'élimination s'opé-

rait d'elle-même par l'apprentissage. N'entrait pas qui voulait dans l'atelier d'un maître. La couleur, c'était une pâte sacrée, longtemps interdite aux profanes et que l'on commençait à broyer d'abord avant d'oser y tremper la brosse. Le jour où l'on peignait pour la première fois était un jour mémorable, l'un des grands jours de la vie, et l'on n'était admis à cette joie que si l'on avait prouvé que l'on possédait à fond le métier, dessin, composition, perspective et le reste soit la fugue et le contrepoint de l'harmonie des tons.

En ce temps-là, un tableau était bien un tableau, comme un livre est un livre, c'est-à-dire une conception complète, longuement préparée, mûrement réfléchie, débattue avec le maître, vécue avec les camarades et portée dans le cerveau pendant sa période de gestation. Toute la ville s'en préoccupait et les amateurs tenaient à honneur d'assister au long drame de l'enfantement.

Ils visitaient l'artiste dans son atelier, l'assistaient au chevalet, et finissaient par habiter sa vision. C'était la vraie vie de l'art.

Et la seule, croyez-le bien. Vous aurez beau faire et chercher à mettre votre production au niveau du torrent démocratique, vous ne modifierez pas, sur ce point, les conditions vitales de la peinture. Un tableau sera toujours un tableau, comme un livre est un livre, et cela ne se fait pas plus vite aujourd'hui que du temps de nos pères.

Depuis un quart de siècle, vous ne produisez que des études, et quelles études! Le Salon est une halle d'embryons et de fœtus. Tout ce qui s'y étale est venu avant terme. Le déshonneur de la toile s'affiche sur des châssis de dix mètres carrés, qui sonnent le vide comme des tambours, et où il y a du travail pour des cadres de vingt centimètres, indignes de bordure.

Oh ! lâchez le Salon et revenez à l'atelier.

Car le Salon c'est le Rydeck, et l'atelier c'est la maison de famille. Vous donnez à l'univers le spectacle d'une troupe d'écoliers escaladant les mâts de cocagne dans un jardin de lupanar.

Il faut reprendre la tradition de la vie d'artiste, celle des bons maîtres du seizième siècle, calme, méditative, pauvre. Mais oui, pauvre. A l'atelier, gâcheurs d'huile, amateurs, jeunes prodiges, empâteurs et paraventistes ! Je ne crois plus qu'en l'atelier, à la maîtrise, au chef-d'œuvre et aux gildes, avec bannières et tirs à l'arc, du grand siècle naïf. J'en ai assez de ces éternelles promesses de talent futur qu'on donne encore et qu'on expose à soixante-dix-sept ans révolus. Je rêve du tableau qui formule et qui demeure, du tableau où chante toute une âme d'homme, du tableau mené dans les

larmes et dans la joie, où l'on met tout ce que l'on sait, tout ce que l'on aime, et le don et l'acquis, et que nous allons voir, étudier et bénir trois cents ans encore après la mort de son peintre.

FIN

# TABLE DES MATIÈRES

|  | Pages. |
|---|---|
| CHAPITRE PREMIER. — Préliminaires. | 1 |
| CHAPITRE II. — Tableau synoptique. | 10 |
| CHAPITRE III. — Mon Salon carré ou le Petit Institut. | 15 |
| CHAPITRE IV. — La grande Décoration : Les commandes de l'Hôtel de Ville | 23 |
| CHAPITRE V. — Les Clous du Salon. | 32 |
| CHAPITRE VI. — Le Nu. | 40 |
| CHAPITRE VII. — Les Portraits. | 47 |
| CHAPITRE VIII. — Le Paysage. | 57 |
| CHAPITRE IX. — Nature morte. | 68 |

## TABLE DES MATIERES

|  | Pages. |
|---|---|
| Chapitre .X. — Compositions historiques. | 70 |
| Chapitre XI. — Les tableaux de chevalet | 78 |
| Chapitre XII. — Animaliers. | 93 |
| Chapitre XIII. — La Statuaire | 94 |
| Conclusion | 105 |

---

Typ. A.-M. Beaudelot, 16, rue de Verneuil, Paris. — 1841.

www.ingramcontent.com/pod-product-compliance
Lightning Source LLC
Chambersburg PA
CBHW071605220526
45469CB00003B/1122